写好行楷，你需要掌握这些偏旁

　　大家都知道，汉字大部分都是合体字，偏旁是合体字中重要的组成部分，练好偏旁是写好汉字的关键。集中练习一些组字率较高偏旁的写法，可以迅速掌握结字规律，达到举一反三、触类旁通的效果。

　　本书从左右结构、上下结构、半包围结构、全包围结构四种汉字结构的字中挑选例字，对同类型偏旁或相似偏旁进行归类练习，重点突破。

行楷偏旁速览

扫码看书写示范

两点水	三点水	言字旁	绞丝旁	单人旁	双人旁	竖心旁	衣字旁	虫字旁	足字旁
冫	氵	讠	纟	亻	彳	忄	衤	虫	足

火字旁	耳字旁	目字旁	贝字旁	口字旁	日字旁	牛字旁	女字旁	马字旁	木字旁
火	耳	目	贝	口	日	牛	女	马	木

反犬旁	禾木旁	王字旁	月字旁	酉字旁	提土旁	矢字旁	金字旁	三撇儿	立刀旁
犭	禾	王	月	酉	土	矢	金	彡	刂

单耳刀	反文旁	双耳旁	宝盖头	穴宝盖	草字头	雨字头	羽字头	心字底	爪字头
卩	攵	阝	宀	穴	艹	雨	羽	心	爫

巾字底	山字头	寸字底	竹字头	兰字头	京字头	四点底	木字底	女字底	皿字底
巾	山	寸	竹	兰	亠	灬	木	女	皿

春字头	谷字头	广字旁	病字头	走字底	走之底	国字框	门字框	凶字框	尸字头
夫	八	广	疒	走	辶	囗	门	凵	尸

二十四桥仍在,波心荡、冷月无声。念桥边红药,年年知为谁生!

——姜夔《扬州慢》

冷

- ▶ 两点水相互呼应,笔断意连
- ▶ 撇画舒展,左伸到点下,撇低捺高
- ▶ 撇捺交点与下两点对正

波

- ▶ 上点靠右,下两点连写形似竖提
- ▶ 右部写法与楷书类似,横钩短小,竖画上部出头较长
- ▶ 撇短捺长,可连写也可不连写

谁

- ▶ 左窄居左上,点、竖相对,提画宜收
- ▶ 改变笔顺,宜用草写,右点、单人旁连写
- ▶ 上横较长,竖画写短,末三横连写

香雾薄，透帘幕。惆怅谢家池阁。红烛背，绣帘垂。梦长君不知。

——温庭筠《更漏子·柳丝长》

谢
- 首点高扬，折角与点起笔相对
- 中部撇画短小，横折钩挺直有力，横短竖长
- "寸"部的横画左长右短，竖上短下长，点画小巧

红
- 左部撇折连写，第一个撇折撇画较长，折角小
- 左部末笔提画启右写长
- 工部连写，末横略长，上下居中

绣
- 上部基本齐平，左窄右宽
- 左部瘦长，首撇写长，接"3"字符向右上提锋
- 右部上宽下窄，左点低，右点高、长，斜撇收缩

行楷常用字·单字突破

XINGKAI CHANGYONGZI DANZI TUPO

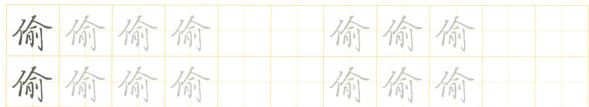

行行是情流，字字心，偷寄给西邻。不管娇羞紧，不管没回音——只要伊读一读我的信。
——应修人《偷寄》

偷
- 左低右高，左部撇长竖短
- 右部撇捺伸展，撇低捺高
- 横短，竖间距相等，竖钩下伸

ノ亻亻亻价价愉愉偷

伊
- 回锋写撇，撇画要直，撇中下起笔写短竖
- 横画等距，中横右出头
- 撇画左下伸展，托上

ノ亻亻尹伊伊

行
- 左窄右宽，左高右低
- 上撇较短，下撇较长，上撇回锋折笔写第二撇
- 首横短，意连下笔，次横长，竖钩下伸、稍右斜

ノ彳彳彳行行

隔江何处吹横笛,沙头惊起双禽。徘徊一晌几般心。 天长烟远,凝恨独沾襟。

——冯延巳《临江仙》

竖画长直 惊

- 左部瘦长,左点宜竖,右点稍平,两点起笔等高
- 右部约为左部两倍宽,横距相等,首点与竖对正
- 竖钩要写短,末两点对称

丶丨忄忄怡惊惊惊

恨

- 左窄右宽,右部略高
- 左部瘦长,两点靠竖上部书写,竖稍左斜
- 右部横折内收,竖提下部左凸,捺接竖画中部

丶丨忄忄忄忄恨恨

襟

- 左窄右宽,左右基本等高
- 左部首点稍大,回锋启下,与竖直对,末两笔纵连
- 右部笔画多,需布白均匀;点画多,宜写出变化

丶亠亣衤衤衤衤襟襟襟

——鲁迅《题〈芥子园画谱三集〉赠许广平》

平分右竖

- 左中右高矮参差，中部最小
- "耳"写瘦长，中间两横写作点，右竖下伸
- 右部下沉，横折钩收缩，竖末悬针

- 目字旁左低右略高，窄长，两横可用"3"字符连写
- 右部上收下展，横画斜向平行，间距相等
- 撇画短小，捺画高抬，竖提最低

- 左部瘦长居左上，撇长点小，撇低点高
- 右部上宽下窄，上两点连写，中间两点连写
- "日"宜写扁，最后两横写作纵连点

作品一 《鹤冲天·黄金榜上》

　　一幅完整的书法作品由正文、落款和钤印三部分组成，缺一不可。正文是书法作品书写的主体部分；落款是除书法作品内容以外的所有书写内容，如正文内容的出处、书写时间、书者姓名等；钤印就是在书写者姓名后钤上名号印，以示负责。它们便是书法作品章法的三要素。

黄金榜上偶失龙头望明代暂遗贤如何向未遂风云便争不恣狂荡何须论得丧才子词人自是白衣卿相烟花巷陌依约丹青屏障幸有意中人堪寻访且恁偎红倚翠风流事平生畅青春都一饷忍把浮名换了浅斟低唱

吴玉生书

单字突破教程 2

你是一树一树的花开，是燕/在梁间
呢喃，——你是爱，是暖，是希望，你
是人间的四月天！

——林徽因《你是人间的四月天》

| 呢 | ▸ "口"部扁平，上宽下窄，居左上
▸ 右部字头右上斜，长撇左下伸展
▸ 竖弯钩竖短弯长，转折圆润，起笔与长撇起笔对正 | 丨 口 口² 吓 呢 呢 |

呢	呢	呢	呢			呢	呢	呢
呢	呢	呢	呢			呢	呢	呢

两竖内收

| 喃 | ▸ "口"部靠上，整体要紧凑，左竖较长
▸ "南"上部短横右上倾斜，竖略左斜；字框扁宽
▸ 内包部分写小，上靠，横、竖收敛 | 丨 口 口 一 叶 吒 吽 喃 喃 |

喃	喃	喃	喃			喃	喃	喃
喃	喃	喃	喃			喃	喃	喃

| 暖 | ▸ 首撇短平，三点笔断意连，后两点与横连写
▸ "爰"宜写扁，横短撇长，横撇收缩，弧度较大，反捺长，下压 | 丨 门 门 日 旷 旷 旺 旷 暖 |

暖	暖	暖	暖			暖	暖	暖
暖	暖	暖	暖			暖	暖	暖

华夏万卷·让人人写好字

009

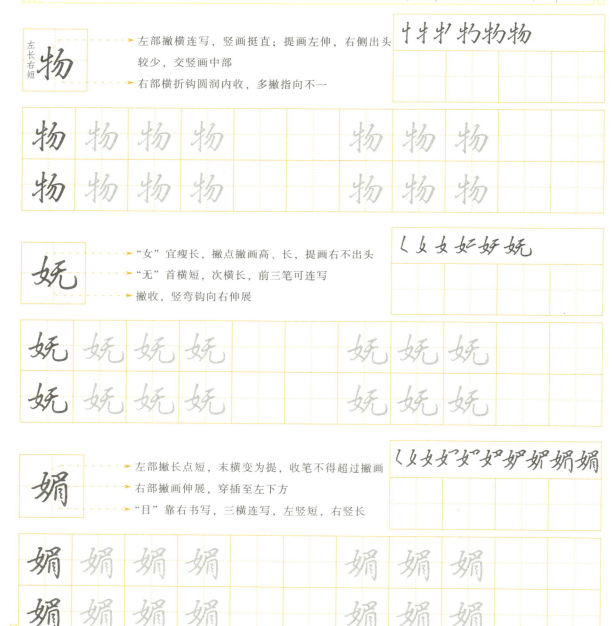

单字突破教程 2

驿外断桥边，寂寞开无主。已是黄昏独自愁，更著风和雨无意苦争春，一任群芳妒。

——陆游《卜算子·咏梅》

驿

- ▶ 左窄右宽，左短右长，上部基本等高
- ▶ "马"形瘦长，横折横短竖稍长，竖折折钩竖画左斜
- ▶ 右部撇捺覆下，撇低捺高，两横连写，竖画长直

马马马驴驿驿

桥

- ▶ 左部横短竖长，竖交横偏右位置，撇、点连写
- ▶ 右部首撇平，横短，撇捺伸展覆下
- ▶ 最后两笔左缩右伸，一弯一直

十木木杧杍杍桥桥

独

- ▶ 两撇指向不一，第二撇不出头
- ▶ 弯钩上曲下直
- ▶ "口"部扁平，上宽下窄，横画回锋

犭犭犭狆独独独

华夏万卷·让人人写好字

011

种豆南山下，草盛豆苗稀。
晨兴理荒秽，带月荷锄归。
——陶渊明《归园田居》

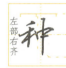

- 左窄右宽，左短右长
- 左部首撇宜平，横画左伸，撇、点用回折撇代替
- 右部"口"扁平，位置靠上，竖画平分口部，向下伸展

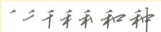

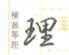

- 左部瘦长，横短提稍长，可一笔写成
- 右部上宽下窄，折画稍圆，两竖内收，横画连写
- 中竖平分横画，因与末两横连写，下部不宜写长

- 左部首撇宜平，横斜左伸，撇、点连写
- "山"中竖稍长，写粗，竖折上斜，末竖写短
- "夕"首两笔连写，次撇长展，点小靠长撇上部书写

单字突破教程2

> 林花谢了春红，太匆匆。无奈朝来寒雨，晚来风。胭脂泪，相留醉，几时重。自是人生长恨，水长东。
> ——李煜《相见欢》

胭

- "月"瘦长，两横连写用"2"字符
- "因"左竖短右竖长，左上不封口
- 内部居中，写小

丿 丨 刂 刂 刂 刂 刂 刂

醉

- 左右基本等宽，左短右长
- 左部整体呈长方形，字框右竖稍长，末两横连写
- 右部点竖相对，竖画上部出头较短

一 丆 丂 丂 两 酉 酉 酉 醉 醉

朝

- 上部左高右低，下部基本齐平
- 左部上下两竖对正，交横画偏右处，下横稍长
- 右部撇短竖长，钩画有力，内部两横常写作"3"字符

十 十 古 古 卓 卓 朝 朝

注：同一部首在字的不同位置，写法亦有所变化。"月"在左，要写得略窄，字形结构一般为左窄右宽；"月"在右，字形结构一般为左宽右窄。酉字旁的字常常要写得左右等宽。

行楷常用字·单字突破
XINGKAI CHANGYONGZI DANZI TUPO

凌波不过横**塘**路,但目送、芳尘去。**锦**瑟华年谁与度?月桥花院,琐窗朱户,只有春**知**处。

——贺铸《青玉案》

塘

- ➤ 左部竖、提可连写,提锋启右,注意与右部穿插
- ➤ 右部点横分离,撇画伸展,向左下撇出,位置最低
- ➤ 点竖直对,横画等距,"口"部扁小,不封口

一十扩圹圹圹圹塘塘塘

知

- ➤ 左长右短,左宽右窄
- ➤ 左部撇、横连写,横画扛肩,斜撇左伸,点小让右
- ➤ 右部居中书写,两竖内收,不封口

亠午矢知知

锦

- ➤ "钅"字旁撇、横纵向舒展罩住下方,下部两横连写
- ➤ "白"部上宽下窄,横画宜短
- ➤ "巾"三竖间距均匀,横交于竖的上部,竖为悬针

丿卜左车钅针钔钢锅锦

注:本页三个偏旁一般要写成左窄右宽,可连写,注意与右部穿插避让。但"知"字比较特殊,要写成左宽右窄。

华夏万卷·让人人写好字

——晏几道《鹧鸪天》

- 左部上窄下宽，首撇短平，横画左伸，撇点连写
- 右部三撇连写，间距相等
- 第三撇最长，略带弧度，左下出锋

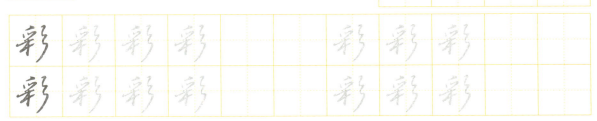

左短右长

- 左部上窄下宽，"口"形小，两竖内收，连写可不封口
- "力"部撇画勿长，横长左伸，钩画有力
- 右部左竖短竖钩长，竖钩可省略钩画，写成悬针

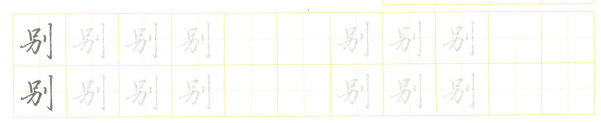

- 左高右低，横画斜向平行
- 右部折角处方中带圆，于横折钩起笔处连写竖
- 左部靠上，右部靠下，耳刀不宜过大

作品二 《永遇乐·京口北固亭怀古》节选

　　一幅书法作品，不论是竖式还是横式，周边都要留白，不能顶天立地，撑得太满，否则既不便于装裱裁边又壅塞憋气。作品留白，上下与左右并不均等：竖式作品需取纵势，故上"天"和下"地"留白多，左右留白少；横式作品需取横势，左右留白大过上下留白。

人生能如此，何必归故家。起来敛衣坐，掩耳厌喧哗。心知不可见，念念犹咨嗟。
——李清照《晓梦》

- 左部横画略斜，向左上出锋写竖
- 反文旁首撇竖直，上部与左竖齐平，横画上斜
- 撇捺可连写可不连写，撇短捺长，撇高捺低

一十十古古古故故

左低右高

- 左部字头撇画直长，点平，覆盖下部，首横短
- 左上两点小，撇点写长，与末横连写
- 右部撇画起笔高，短横起笔于撇画末端，撇捺舒展

丿 ㇒ ㇒ 亼 亼 余 针 敛

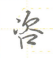

- 两点呼应，笔断意连
- "欠"首撇写直，横钩收缩，次撇短弯，末点有力
- "口"部扁平，两竖内收

丶 氵 冫 次 次 咨

注：行楷的写法灵活，同是反文旁，可连写可不连写，可正捺可反捺。欠字旁与反文旁一样，组成的字常常要写成左窄右宽。

行楷常用字·单字突破

曾伴浮云归晚翠，犹陪落日泛秋声。
世间无限丹青手，一片伤心画不成。
——高蟾《金陵晚望》

陪
- 耳刀上扬，弯钩内收，竖略左斜
- 右部上宽下窄，中横长直
- 左右穿插避让，笔画不粘连

亅阝阝￠陪陪陪

限
- 耳刀要写得小巧，下面的弯钩要内收，整体呈右上扬的势态，忌写成"3"，垂露竖稍左倾
- 右部横画等距，竖提有力，撇短捺长

亅阝阝阝阝阝限限

陵
- 左窄右宽，起笔左低右高
- 左部耳刀小巧，竖宜垂露，稍左倾
- 右部两点左低右高，首撇略回锋，横撇圆转写反捺

亅阝阝阝阝阝陕陵陵陵

情愿在空山中寂寞地去听流泉！
眼光的流痛，使我要抛弃一切了！

——王统照《眼光的流痛》

- 字头首点形似小"フ"，左点宜竖，横钩略上斜，盖下
- "朩" 两竖对正，笔画右齐
- 撇收捺展，撇高捺低

- 上窄下宽，横钩收缩，下横伸展托上
- 草字头宜扁，左竖不出头
- "日"部写扁，撇画起笔与首点直对，末点写长

- 首点高昂，横钩盖下
- 左右两点左低右高，上靠，整体不宜过大
- "工"横竖连写，上横短，下横长

我情愿化成一片落叶,让风吹雨打到处飘零;或流云一朵,在澄蓝天,和大地再没有些牵连。
——林徽因《情愿》

落
- 上部小巧,左竖短,右竖长,启带下部
- 三点呈弧形,第一点虚连,后两点实连
- 撇捺伸展覆下,"口"部扁平

蓝
- 上中下基本等高,中部最窄
- "艹"两竖上展下收,右竖形似短撇
- "皿"四竖内收,间距均匀,末横托上

零
- 上窄下略宽,中竖位于中心线,与下面两点对正
- 字头稍扁,左右两点均连写,右两点略高带回锋
- 下部撇捺伸展,内包靠上,点连横撇,末点稍竖

闺中少妇不曾愁，春日凝妆上翠楼。
忽见陌头杨柳色，悔教夫婿觅封侯。
——王昌龄《闺怨》

出头较短 翠
- 上窄下宽，上短下长
- "羽"左小右大；左钩化简，点、提连写，形似"2"
- "卒"点竖对正，长横伸展托上，竖画稍短

忽
- 上窄下宽，上长下短
- 上部紧凑，撇画长短不一，撇斜且短，横折钩内包
- 下部偏右，左点稍竖，卧钩弧度适中，后两点连写

觅
- 首撇短平，三点上展下收，后两点连写
- 竖画写短，横折可附钩意连下笔
- 撇画写直，竖弯钩舒展，与撇形成底座承托上部

行楷常用字·单字突破
XINGKAI CHANGYONGZI DANZI TUPO

岐王宅里寻常见，崔九堂前几度闻。
正是江南好风景，落花时节又逢君。
——杜甫《江南逢李龟年》

- 上宽下窄，上下两竖对正
- 字头两点笔断意连，横钩略上凸，写长
- "口"扁小，"巾"竖短横长，横折钩有力，竖画下伸

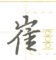
- 字头扁宽，三竖间距基本相等，末竖启下
- 下部撇画舒展，竖在撇中部起笔
- 点竖对正，横画等距，多用连写

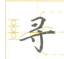
- 上小下大，上窄下宽
- 横画等距，下横长展
- 竖钩偏右略右凸，分横画左长右短，点靠左上

昨夜西风凋碧树。独上高楼,望尽天涯路。欲寄彩笺兼尺素。山长水阔知何处。

——晏殊《蝶恋花》

- 上部左右连写,注意牵丝轻盈,回锋启下
- 两横斜向平行,首横稍短
- 斜钩伸展;撇画交斜钩中部,右侧出头较少

- 左点稍低,右边撇稍高,两笔呼应
- 横画、竖画平行且距离相等
- 撇捺写作左右两点,右点稍长

点横分离

- 中部两点左低右高
- "心"左点、挑点和右点行笔方向不一,三点呼应
- 卧钩弯曲有致,忌过平或过斜,弧度适中

作品三 《商山早行》节选 《相见欢》

晨起动征铎,客行悲故乡。鸡声茅店月,人迹板桥霜。
商山早行 温庭筠诗

无言独上西楼,月如钩。寂寞梧桐深院锁清秋。剪不断,理还乱,是离愁。别是一番滋味在心头。
李煜词 吴玉生书

扇面 分折扇、团扇两种。折扇上大下小呈辐射状,团扇为圆形或椭圆形。

春日宴,绿酒一杯歌一遍,再拜陈三愿。一愿郎君千岁,二愿妾身常健,三愿如同梁上燕,岁岁长相见。——冯延巳《长命女》

- 字头两竖要上展下收,横分竖画上长下短
- 中部收紧,布白均匀
- 四点间距相等,形宽托上,末点下压

- 上部首点偏右,下两点连写形似竖提
- 横折钩横短折画左斜,左右两点对称书写
- 下部横画长展托上,撇捺写作对称两点

- 首点高昂,横钩收紧
- "日"部扁平,上宽下窄
- 撇点撇短点长,次撇略带弧度,横长托上

行楷常用字·单字突破
XINGKAI CHANGYONGZI DANZI TUPO

日暮青盖亭亭,情人不见,争忍凌波去。只恐舞衣寒易落,愁入西风南浦。
——姜夔《念奴娇》

→ 两笔相向书写,笔断意连,撇写长
→ 上部横画等距,左低右高取斜势
→ 下部竖画等距,内收,末横舒展托上

忍
→ 横折钩横画略斜,转折宜方,内倾
→ 下部三点相呼应,后两点连写,形似波浪
→ 卧钩弯曲有致,弧度适中

念 (出头长)
→ 撇捺伸展,覆盖下部
→ 点、横折收紧,点居正中,折角宜小
→ 卧钩靠右,三点顾盼呼应

繁华事散逐香尘，流水无情草自春。
日暮东风怨啼鸟，落花犹似坠楼人。
——杜牧《金谷园》

撇低捺高　春

→ 三横等距，下两横连写形似字母"Z"，连带轻细
→ 撇于字中线起笔，左下出锋，捺接横画偏右位置
→ "日"扁小靠上，末两横写作两连点状

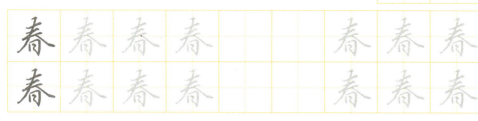

竖画内收　暮

→ 字头两竖上长下短，左低右高，整体上展下收
→ "大"横画长，撇捺舒展盖下
→ 第一个"日"扁平；第二个"日"瘦长，上靠

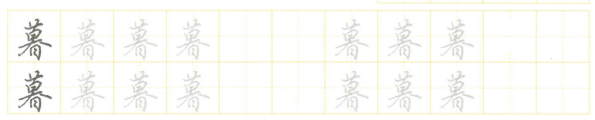

谷

→ 左点低右点高，右点回锋启下
→ 撇捺伸展，完全覆盖住下部，撇捺相交出头较少
→ 两竖内收，"口"部扁平

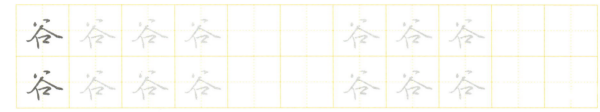

相思是不作声的蚊子,偷偷地咬了一口,陡然痛了一下,以后便是一阵底奇痒。

——闻一多《红豆》

底

一广广庐庐底底

> 字头首点居正,点横相离,横短撇长,斜撇带附钩
> "氏"略偏右书写,首撇短平,竖提右凸,横画写短
> 斜钩长展,交撇、横中部,向上出钩

痛

点横分离

一广广疒疒病病痛

> 横短撇长,斜撇带附钩,左边两点较小
> "甬"稍偏右书写,点、竖相对,上小下宽
> "甬"左竖短,右竖长,折角圆润,内横写短

痒

一广广疒疒痒痒

> 字头首点居中,意连下笔,横短撇长,撇末附钩
> "羊"略偏右,上两点连写,横距相等
> 上两横短,末横长,略超出字头;竖画悬针,伸展

登车何时顾，飞盖入秦庭。凌厉越万里，逶迤过千城。图穷事自至，豪主正怔营。

——陶渊明《咏荆轲》

- 外高内低，平捺较长，完全托住内部
- 走字底首横短；次横稍长，左伸，与下部用草法连写
- 内包紧靠字底，整体收缩，斜钩伸展，点画靠外

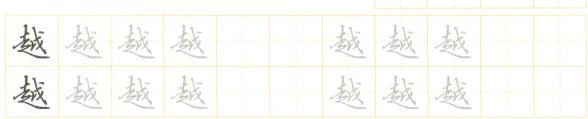

外低内高

- 内包上窄下宽，上横较短，末横托上，上下匀称
- 字底首点高悬，横折折撇弯度不能太大，捺画要舒展，较长，承托住上部

- 被包围部分紧凑，位置略高
- 点横分离，点略靠右
- 横折折撇左倾右缩，平捺伸展

行楷常用字·单字突破

小楼昨夜又东风,故国不堪回首月明中。雕阑玉砌应犹在,只是朱颜改。问君能有几多愁,恰似一江春水向东流。
——李煜《虞美人》

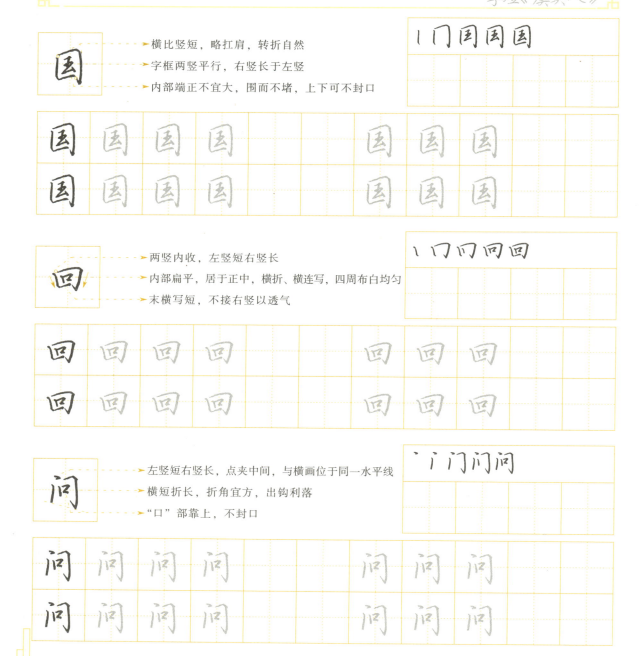

国
- 横比竖短,略扛肩,转折自然
- 字框两竖平行,右竖长于左竖
- 内部端正不宜大,围而不堵,上下可不封口

回
- 两竖内收,左竖短右竖长
- 内部扁平,居于正中,横折、横连写,四周布白均匀
- 末横写短,不接右竖以透气

问
- 左竖短右竖长,点夹中间,与横画位于同一水平线
- 横短折长,折角宜方,出钩利落
- "口"部靠上,不封口

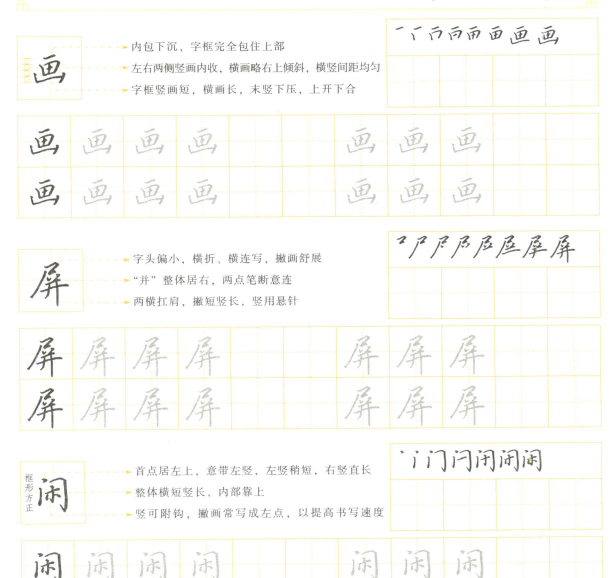

作品四 《临江仙》

夜饮东坡醒复醉归来仿佛
三更家童鼻息已雷鸣敲门
都不应倚杖听江声长恨此
身非我有何时忘却营营夜
阑风静縠纹平小舟从此逝
江海寄馀生 苏轼临江仙 吴玉生书

竖式作品：字序从上而下，行序从右至左，气韵上下贯通，犹如高山坠瀑，一泻千里。